Clay
with
Plant

Clay
with
Plant

原來是 \MARUGOの/ 黏土

彩色多肉 植物日記

自然素材　風格雜貨　造型盆器

懶人在家也能作の
經典多肉植物黏土 ZAKKA 27

Prologue

手作，其實都源自一份心血來潮。

話說在某個平淡無聊挺著肚子又無法出門的假日，

閒到開始與小姑兩人互編辮子，

接著就彷彿得到一只美麗花瓶，

然後動手把整個家都煥然一新那個激勵人心的故事，

兩人陸續作出許多小物！

療癒了原本無聊的一天，也從此愛上手作帶來的樂趣。

從髮飾小物、迷你相本到仿真甜點黏土，
手作漸漸擴大地裝飾起一成不變的生活，
又因為當不了綠手指而把多肉植物養死，
拿起手邊黏土捏出一株多肉取名「久肉朋友」，
竟因此在親友間大受歡迎……
這一路走來，
就像愛麗絲夢遊仙境一樣，很刺激，很有趣。

黏土與多肉的組合，
其實捏塑的並不是以仿真為方向，
而是在保留真實多肉的樣子之外，
以黏土給予它不同的可愛靈魂，
這是手作所特有的溫暖感，不同於機器量產的冰冷。

無盡的感謝！謝謝家人的支持，謝謝所有朋友的加油及鼓勵，
更謝謝攝影師袁綺熬夜加班拍攝完成書中美美的照片，
以及出版社的耐心等待。
這本黏土多肉書——不管是喜愛多肉、喜愛黏土，還是喜歡手作，
都希望能帶給大家一點生活情趣，
就像當初我也透過手作找到樂趣一樣，豐富日子的滋味。

丸子（MARUGO）

Contents

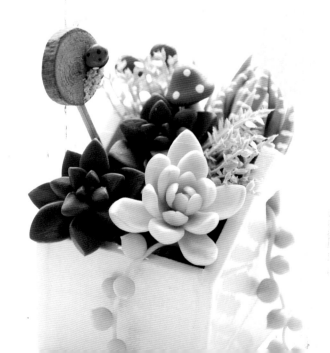

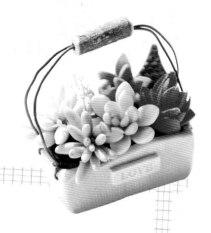

How to make

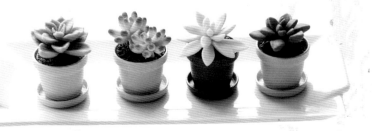

Column.
1

NATURAL MATERIALS
自 然 素 材

打蛋器

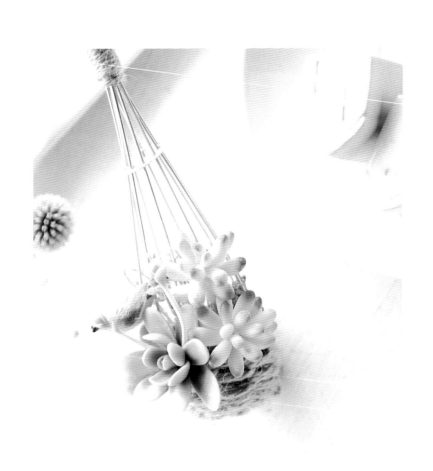

 +

【白蔓蓮】飽水型	果凍乙女心
景天科瓦松屬	景天科景天屬
How to make P.72 至 P.73	How to make P.87

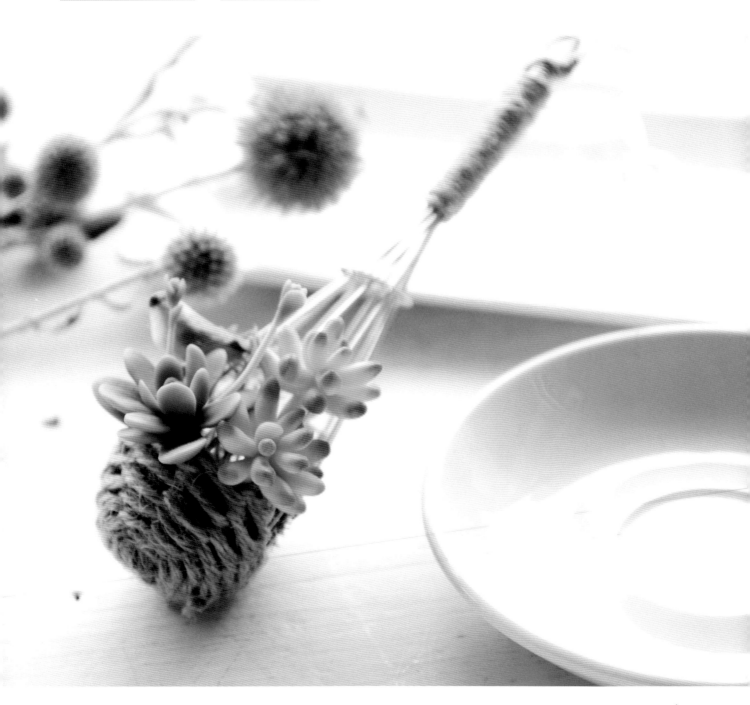

Column.
1

NATURAL MATERIALS
自 然 素 材

貝殼小裝飾

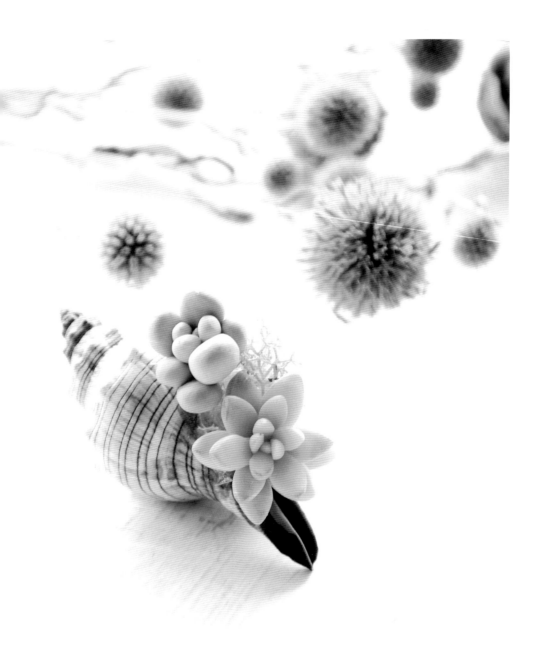

月美人

景天科月美人屬
How to make P.84

黃 麗

景天科景天屬
How to make P.78 至 P.79

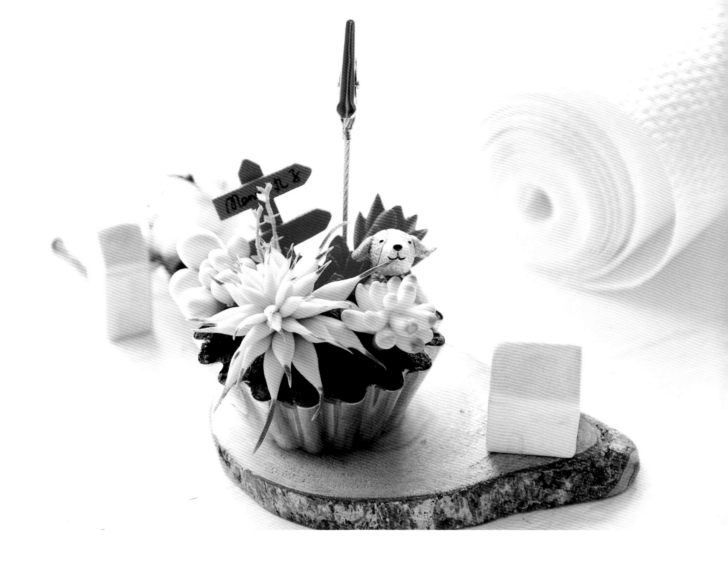

烤模 MEMO 夾

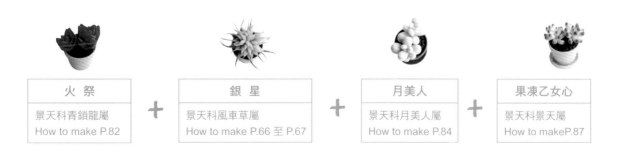

火 祭		銀 星		月美人		果凍乙女心
景天科青鎖龍屬	**+**	景天科風車草屬	**+**	景天科月美人屬	**+**	景天科景天屬
How to make P.82		How to make P.66 至 P.67		How to make P.84		How to makeP.87

烤模 MEMO 夾

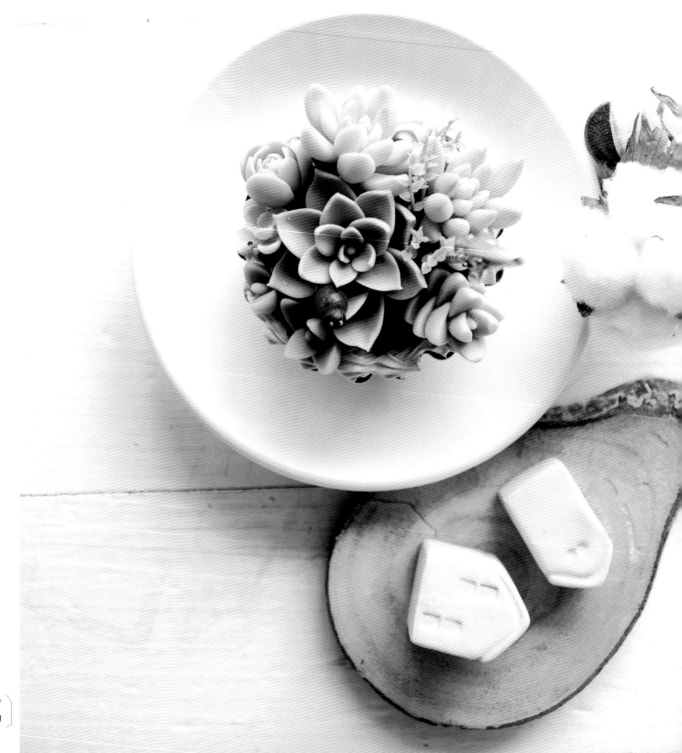

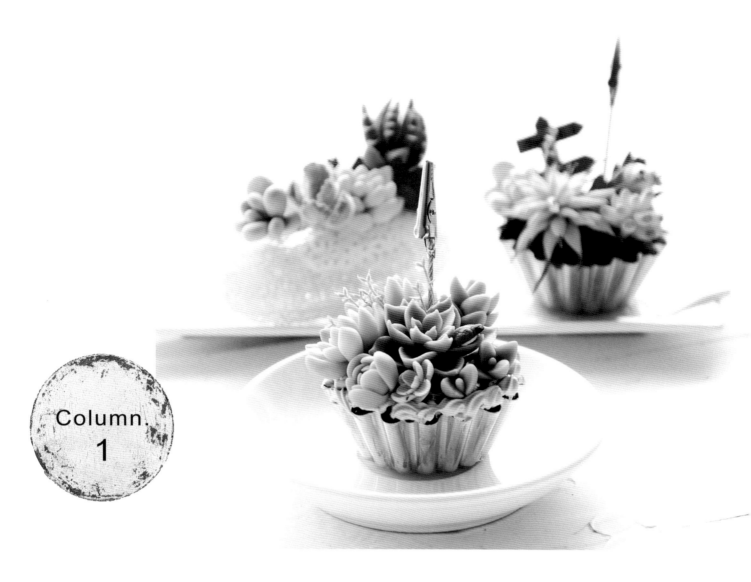

Column.
1

紀之川
景天科青鎖龍屬
How to make P.83

+

紫珍珠
景天科擬石蓮花屬
How to make P.54 至 P.55

+

【白蔓蓮】缺水型
景天科瓦松屬
How to make P.74 至 P.75

+

橘 夢
景天科擬石蓮花屬
How to make P.85

+

黃 麗
景天科景天屬
How to make P.78 至 P.79

+

蝴蝶之舞錦
景天科燈籠草屬
How to make P.80 至 P.81

NATURAL MATERIALS
自　然　素　材

木の匙

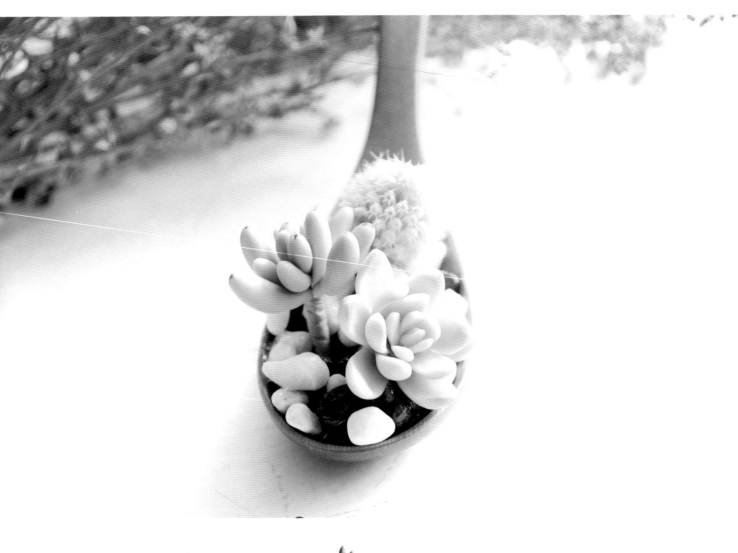

黃　麗	+	八千代
景天科景天屬		景天科景天屬
How to make P.78 至 P.79		How to make P.86

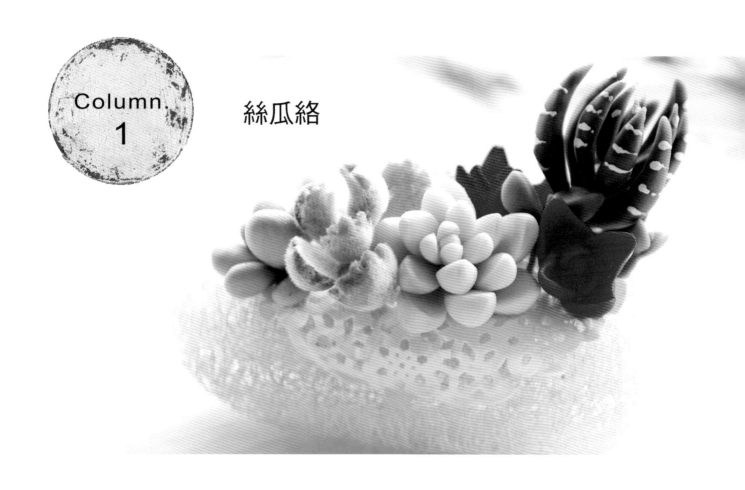

Column. 1

絲瓜絡

熊童子
景天科銀波錦屬
How to make P.48 至 P.49

+

火　祭
景天科青鎖龍屬
How to make P.82

+

十二之卷
百合科十二卷屬
How to make P.68 至 P.69

+

月美人
景天科月美人屬
How to make P.84

+

黃　麗
景天科景天屬
How to make P.78 至 P.79

Column.
1

NATURAL MATERIALS
自　然　素　材

匏瓜殼

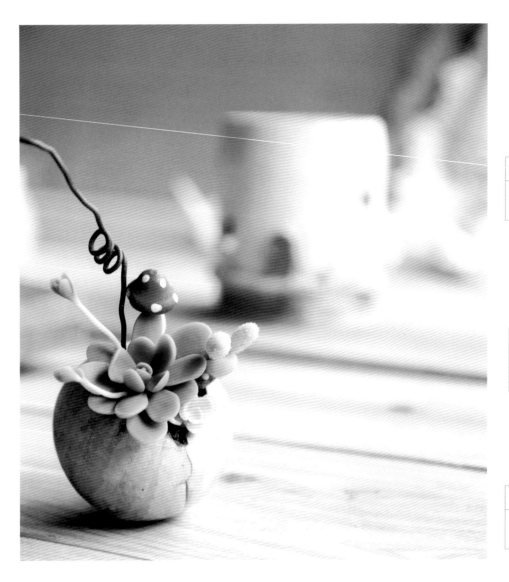

碧光環

番杏科碧光環屬
How to make P. 70 至 P.71

＋

【白蔓蓮】飽水型

景天科瓦松屬
How to make P.72 至 P.73

＋

蝴蝶之舞錦

景天科燈籠草屬
How to make P.80 至 P.81

八千代		果凍乙女心
景天科景天屬	✚	景天科景天屬
How to make P.86		How to make P.87

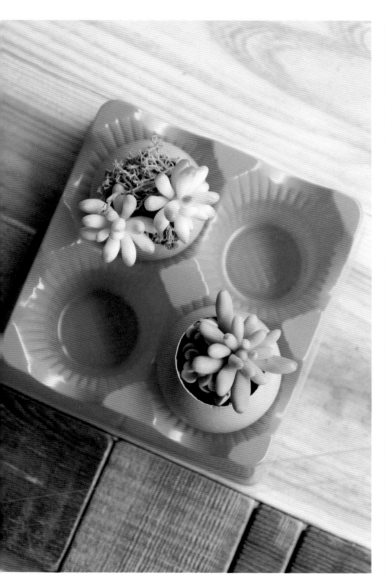

雞蛋殼

DECORATIVE POTS
裝 飾 盆 器

白色小屋

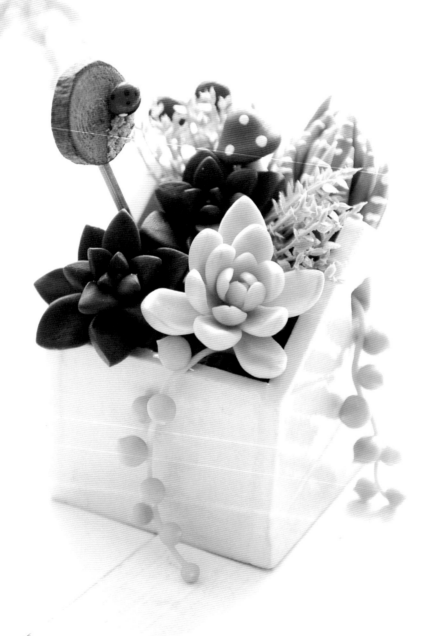

姬朧月

景天科風車草屬
How to make P.58 至 P.59

+

十二之卷

百合科十二卷屬
How to make P.68 至 P.69

+

黃 麗

景天科景天屬
How to make P.78 至 P.79

+

綠之鈴

菊科千里光屬
How to make P.89

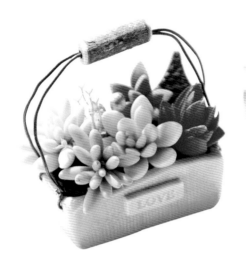

LOVE

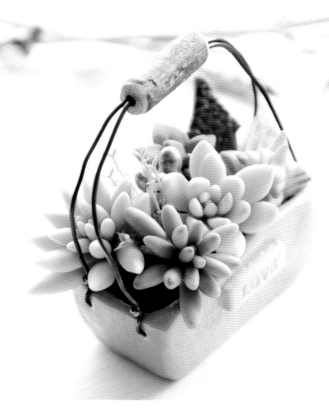

茜之塔錦
景天科青鎖龍屬
How to make P.44 至 P.45

+

火 祭
景天科青鎖龍屬
How to make P.82

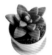

姬朧月
景天科風車草屬
How to make P.58 至 P.59

+

黃 麗
景天科景天屬
How to make P.78 至 P.79

+

八千代
景天科景天屬
How to make P.86

+

千佛手
景天科景天屬
How to make P.88

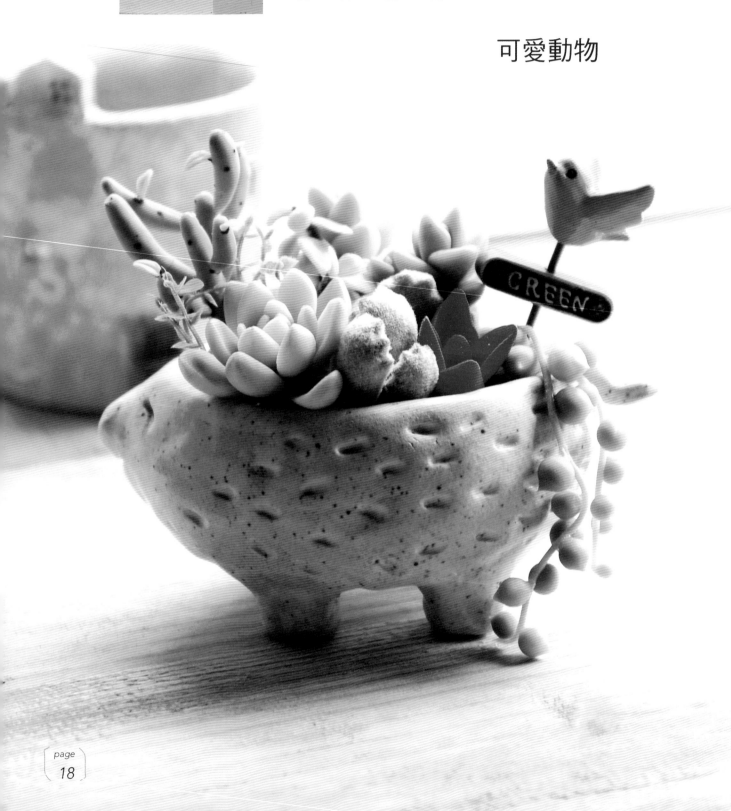

Column.
2

DECORATIVE POTS
裝 飾 盆 器

可愛動物

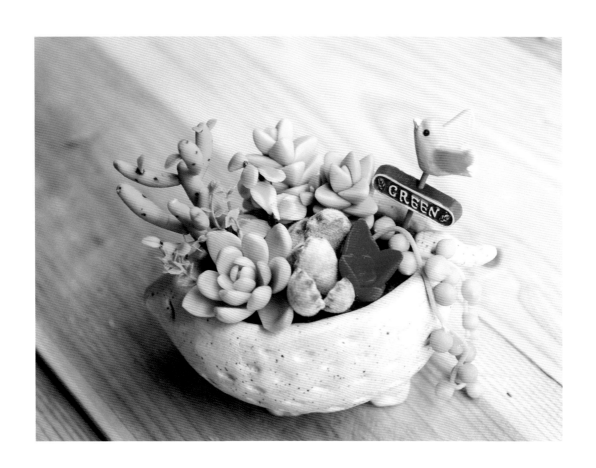

熊童子
景天科銀波錦屬
How to make P.48 至 P.49

火 祭
景天科青鎖龍屬
How to make P.82

紀之川
景天科青鎖龍屬
How to make P.83

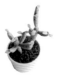

綠珊瑚
大戟科大戟科屬
How to make P.60 至 P.61

雅樂之舞
馬齒莧科馬齒莧屬
How to make P.76 至 P.77

黃 麗
景天科景天屬
How to make P.78 至 P.79

綠之鈴
菊科千里光屬
How to make P.89

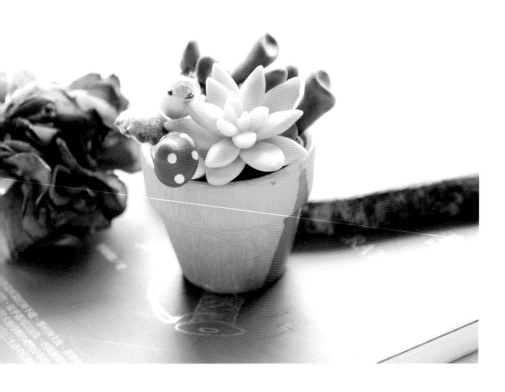

Column. 2

DECORATIVE POTS
裝　飾　盆　器

春日鳥兒

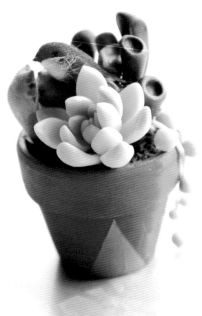

熊童子
景天科銀波錦屬
How to make P.48 至 P.49

+

史瑞克耳朵
景天科青鎖龍屬
How to make P.50 至 P.51

+

加州夕陽
景天科風車草 × 景天屬
How to make P.64 至 P.65

+

黃　麗
景天科景天屬
How to make P.78 至 P.79

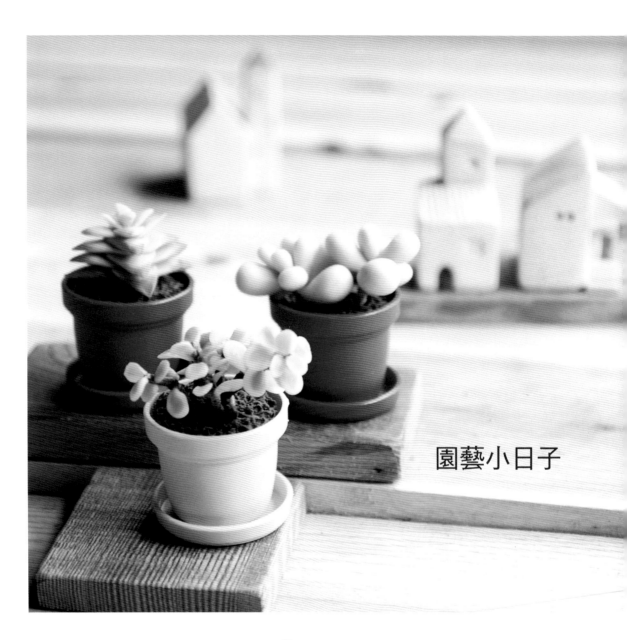

園藝小日子

茜之塔錦		雅樂之舞		月美人
景天科青鎖龍屬 How to make P.44 至 P.45	+	馬齒莧科馬齒莧屬 How to make P.76 至 P.77	+	景天科月美人屬 How to make P.84

Column. 2

DECORATIVE POTS

裝 飾 盆 器

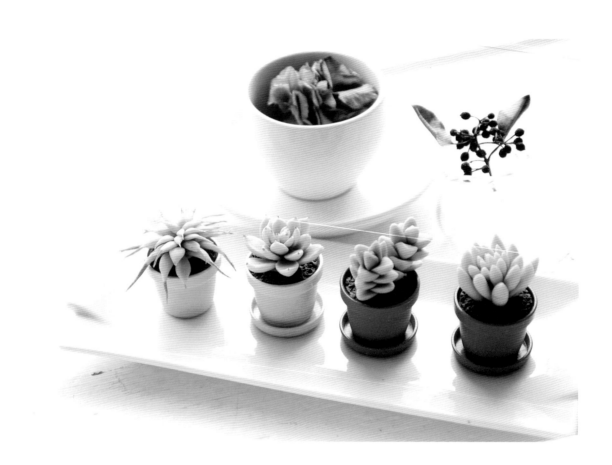

紀之川
景天科青鎖龍屬
How to make P.83

+

吉娃娃
景天科擬石蓮花屬
How to make P.52 至 P.53

+

銀 星
景天科風車草屬
How to make P.66 至 P.67

+

千佛手
景天科景天屬
How to make P.88

Colorful life

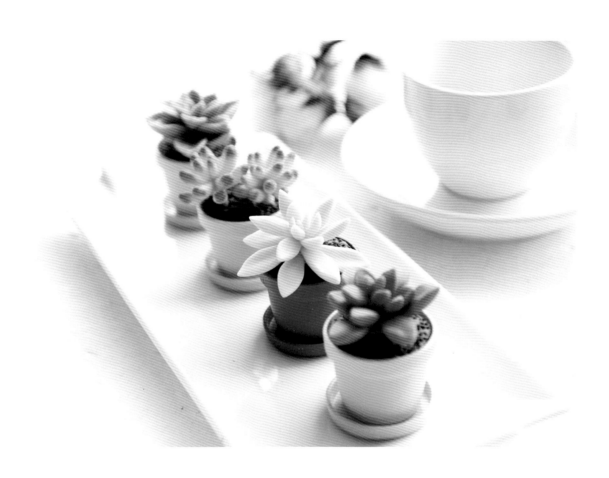

紫珍珠
景天科擬石蓮花屬
How to make P.54 至 P.55

+

姬朧月
景天科風車草屬
How to make P.58 至 P.59

+

加州夕陽
景天科風車草 × 景天屬
How to make P.64 至 P.65

+

果凍乙女心
景天科景天屬
How to makeP.87

MARUGO`S ZAKKA
Marugo の 雜 貨 集

小黑板

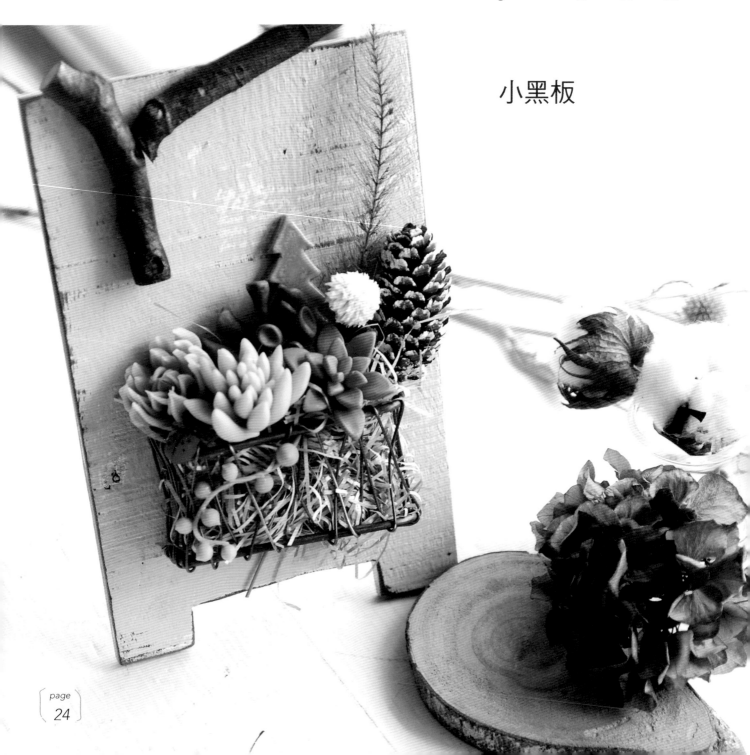

史瑞克耳朵		特葉玉蝶		姬朧月
景天科青鎖龍屬 How to make P.50 至 P.51	＋	景天科擬石蓮花屬 How to make P.56 至 P.57	＋	景天科風車草屬 How to make P.58 至 59

千佛手		綠之鈴
景天科景天屬 How to make P.88	＋	菊科千里光屬 How to make P.89

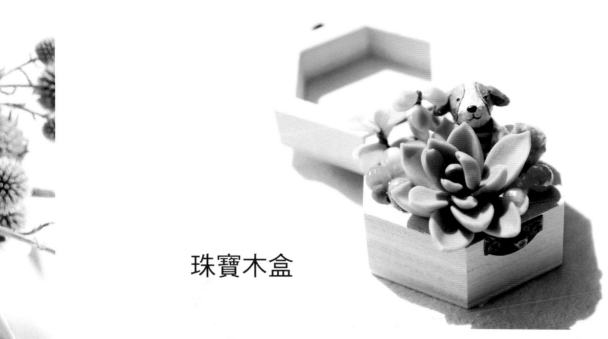

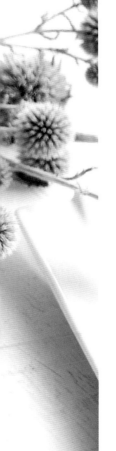

珠寶木盒

熊童子		紫珍珠		雅樂之舞
景天科銀波錦屬 How to make P.48 至 P.49	＋	景天科擬石蓮花屬 How to make P.54 至 P.55	＋	馬齒莧科馬齒莧屬 How to make P.76 至 P.77

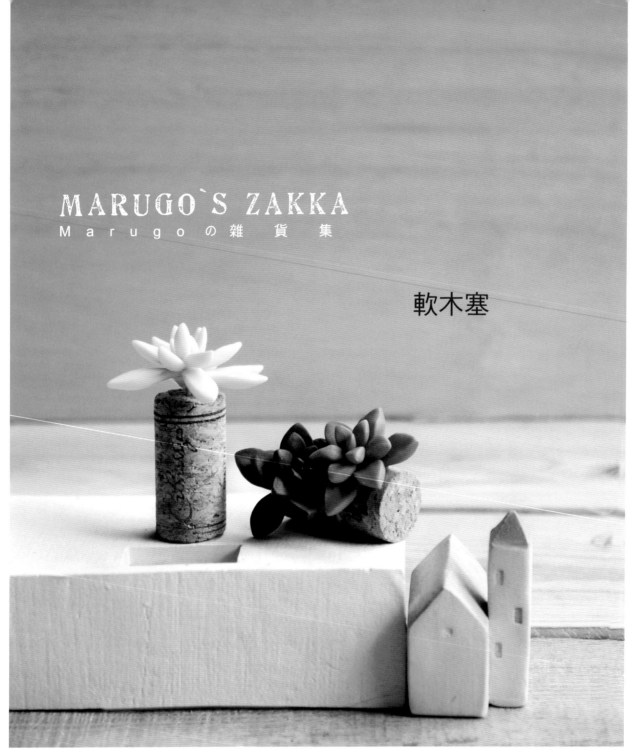

MARUGO`S ZAKKA
Marugo の 雑 貨 集

軟木塞

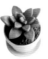

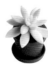

姫朧月	+	加州夕陽
景天科風車草屬 How to make P.58 至 P.59		景天科風車草 × 景天屬 How to make P.64 至 P.65

Column:
3

茜之塔錦

景天科青鎖龍屬
How to make P.44 至 P.45

MARUGO`S ZAKKA
Marugo の 雑 貨 集

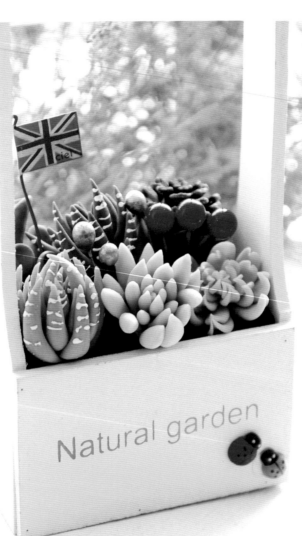

木製提籃

史瑞克耳朵		特葉玉蝶		十二之卷		千佛手
景天科青鎖龍屬	+	景天科擬石蓮花屬	+	百合科十二卷屬	+	景天科景天屬
How to make P.50 至 P.51		How to make P.56 至 P.57		How to make P.68 至 P.69		How to make P.88

Column.
3

山地玫瑰		橘　夢
景天科蓮花掌屬	**+**	景天科擬石蓮花屬
How to make P.46 至 P.47		How to make P.85

小木夾

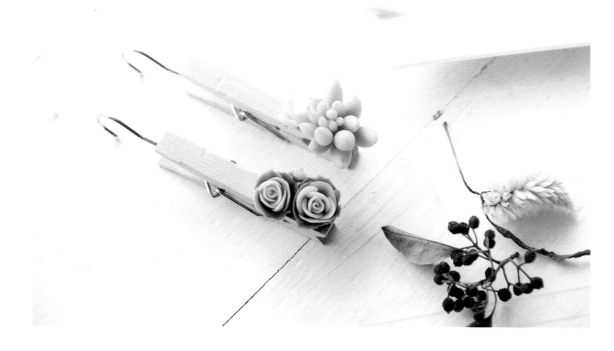

MARUGO`S ZAKKA
Marugo の 雑 貨 集

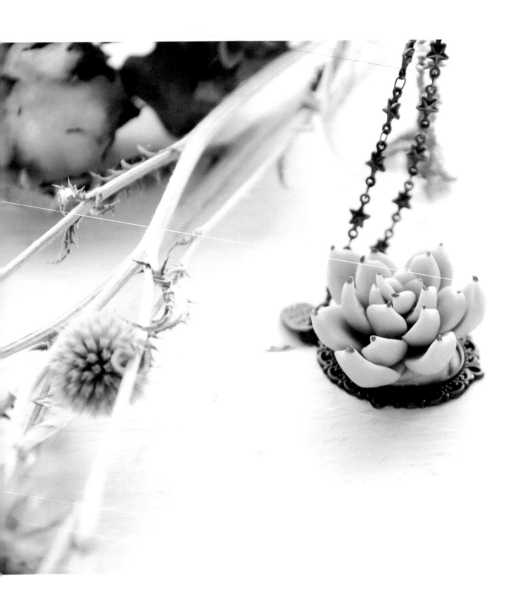

項　鍊

吉娃娃

景天科擬石蓮花屬
How to make P.52 至 P.53

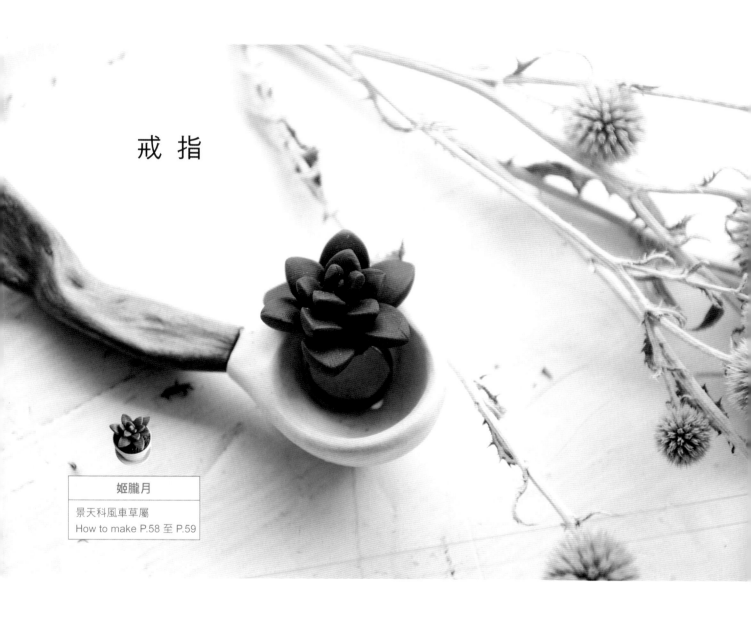

戒　指

姬朧月

景天科風車草屬
How to make P.58 至 P.59

MARUGO`S ZAKKA
Marugo の 雜 貨 集

小推車

火　祭
景天科青鎖龍屬
How to make P.82

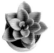

紫珍珠
景天科擬石蓮花屬
How to make P.54 至 P.55

紀之川
景天科青鎖龍屬
How to make P.83

金色光輝
景天科擬石蓮花屬
How to make P.62 至 P.63

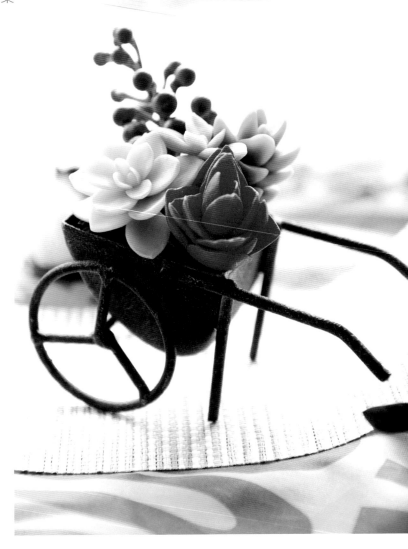

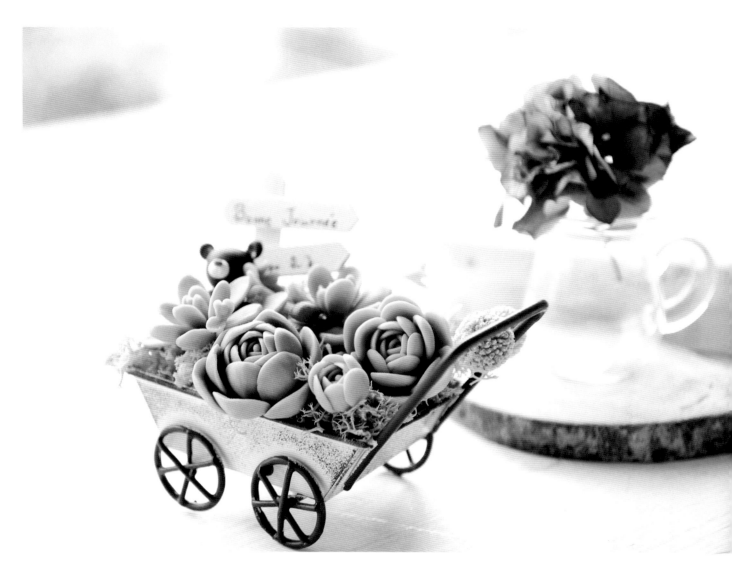

【白蔓蓮】飽水型

景天科瓦松屬

How to make P.72 至 P.73

+

【白蔓蓮】缺水型

景天科瓦松屬

How to make P.74 至 P.75

幸福の集合
花圈

將本書教學的多肉植物們，

串連成可愛的花圈，

隨自己的喜好搭配，

作出屬於你的個人風格吧！

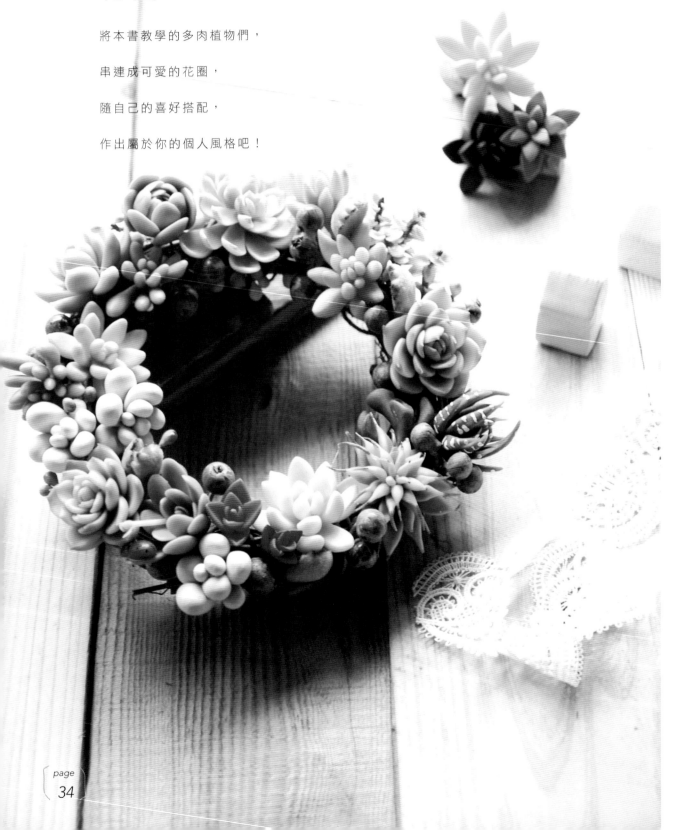

Column. 3

MARUGO`S ZAKKA
Marugo の 雑 貨 集

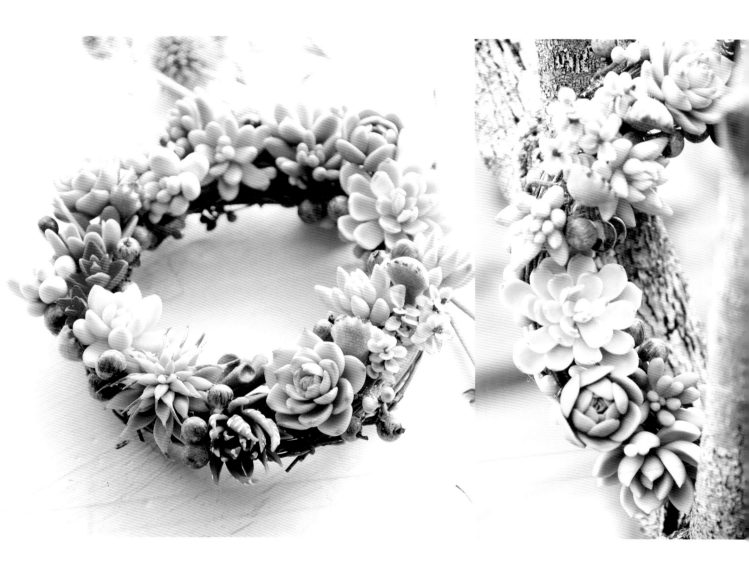

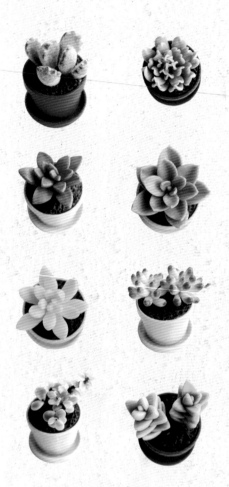

Clay
with
Plant

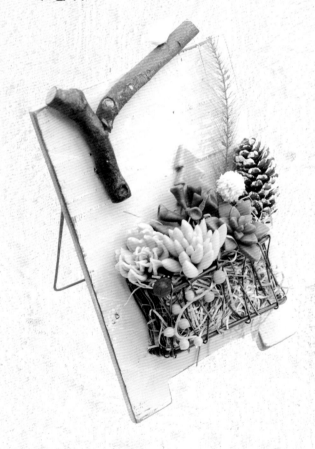

How to make

一起來玩
多肉黏土吧！

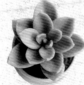

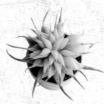

常用工具&材料

素材黏土

① **MODENA樹脂黏土（日製）**
質地細緻，乾後堅硬微透明，可搭配顏料
調出多種色澤。

② **LUNA紅標黏土（日製）**
延展性極高，可搓的很長很細，而且乾後
更透亮，需搭配其他樹脂黏土混合使用。

色黏土

色黏土就是有顏色的黏土，使用於與素材黏
土作混合調色，在書局、美術社、拍賣或是
黏土相關手作網站皆可購買到許多不同品牌
的色黏土。色黏土相較於壓克力顏料，具有
不沾手及方便計量使用的優點，本書的調色
參考皆使用色黏土搭配計量器使用，讀者可
以自行調出與書中一樣顏色的多肉喲！

英國牛頓油彩

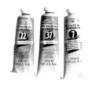

使用油彩作最後多肉成品的上色，暈開效果
非常棒喲！使用時以牙籤沾取少量在紙上，
再以平筆沾取，並在紙上畫到顏料很淡後，
才可畫在多肉上。

壓克力顏料

可取代色黏土調色用，為經濟又實惠的調色
工具。取得方便且顏色選擇性多，一樣可使
用於跟素材黏土混合調色，由於無法計量，
所以使用時請留意以少量多次的方式取用，
可以牙籤沾取少量混合素材黏土調色，若覺
得太淡再加顏料即可。

❶水性透明模型漆／❷色素水

本書P.52吉娃娃的小紅點，就是使用水性紅
色透明模型漆加亮光漆，強調透明感。模型
漆並非必需品，可使用透明水彩或烘焙用色
素水取代。

仿絨毛粉／仿糖晶

用於製造效果。

POINT 指甲用的絨毛粉也ok！

快乾接著劑

快乾接著劑。等待乾燥時間短，可輕鬆完成黏土葉片貼合，使用時務必以牙籤輔助，避免手指沾黏。

❶ 透明資料夾
當黏土需要擀平或壓扁時，可放資料夾上進行，不沾黏。

❷ 溼紙巾
黏土與空氣接觸容易乾燥不好搓揉，可將葉片所需分量取出置於資料夾上，再以溼紙巾覆蓋保溼。

❸ 保鮮膜
黏土不使用時，以保鮮膜包覆並保存。

❹ 海綿
黏土晾乾用。

切刀＆白棒

鋸齒剪刀

製作P.48熊童子使用。

❶ 黏土切刀
塑形工具，可劃葉痕或是劃開黏土。

❷ 白棒
將黏土擀薄或作造型。

❶ 攪拌棒／ ❷ 家用量匙

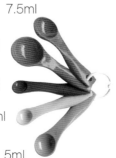

7.5ml
15ml
1.25ml
2.5ml
5ml

使用身邊容易取得的計量工具，像是做菜用的量匙，上面都有清楚的ml／g量，目前市面上量匙大多為（15ml／7.5ml／5ml／1.25ml／2.5ml），拋棄式的攪拌棒1平匙約0.6ml。

SO CUTE!

黏土計量尺

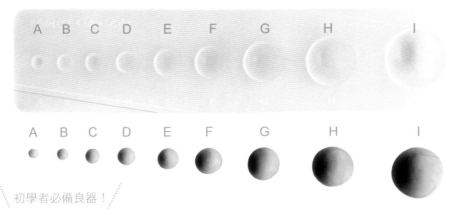

初學者必備良器！

黏土調色計量尺

推薦初學者非常好用的黏土計量工具，上面由小到大A至I共有9個英文字母的容量，可以作出有大有小的多肉葉片。書中多肉葉片大小及調色比例皆用計量尺，方便讀者作出相同顏色及大小的多肉，但真實多肉的大小不盡相同，沒有計量尺的朋友只要依自己想要的黏土量捏製即可。以下是使用直尺及量匙的換算表。

黏土計量尺上面的英文字母								
I	H	G	F	E	D	C	B	A
使用直尺──搓圓後的直徑（公分）								
2.9	1.9	1.4	1.2	1	0.8	0.6	0.5	0.4
使用量匙──ml／g								
5.6	2.6	1.5	0.8	0.5	0.2	0.13	C 量的一半	極少

多肉調色參考建議

關於調色，因為多肉會隨著氣候及光照而影響色澤，黏土多肉的有趣也就在此了！大家可以依手邊方便取得的工具及材料，不管是加色黏土還是加壓克力顏料，通通都能調製出屬於自己風格的多肉顏色。
針對書中多肉的色彩，我整理了調色方法如下，都是可完整作出整棵多肉的分量，喜愛的朋友也能參考看看喔！

範例說明

● P.48熊童子的調色方法為黏土計量尺上面 I 的分量取兩球樹脂黏土，然後加入深綠色黏土F混合。

● P.54吉娃娃的調色方法為黏土計量尺上面 I 的分量取一球樹脂黏土，然後加入紅標黏土 I 的分量一球，最後加入深綠色黏土C混合。

● 紅標黏土在先前章節已有介紹，功能是強調更佳延展性及透明度，所以也可以省略，直接以樹脂黏土製作即可。

作品調色總覽

多肉名稱	樹脂黏土 （量尺字母 × 份數）	紅標黏土 （量尺字母 × 份數）	色黏土 （顏色 × 量尺字母）
P.44 至 P.45 茜之塔錦	I×2		深綠色 C
P.46 至 P.47 山地玫瑰	綠色 I×2		黃綠色 E ＋深綠色 B
	咖啡色 G×1		深咖啡色 B
P.48 至 P.49 熊童子	I×2		深綠色 F
P.50 至 P.51 史瑞克耳朵	I×2		深綠色 F ＋少許黑色顏料
P.52 至 P.53 吉娃娃	I×1	I×1	深綠色 C
P.54 至 P.55 紫珍珠	I×2		紅色 A ＋深藍色 A
P.56 至 P.57 特葉玉蝶	I×1	I×1	深綠色 A ＋深藍色 A
P.58 至 P.59 姬朧月	I×2		黃色（C ＋ D）＋紅色 C ＋少許黑色顏料
P.60 至 P.61 綠珊瑚	I×2	2H×1	深綠色 F
P.62 至 P.63 金色光輝	I×1	I×1	深綠色 B ＋黃綠色 F
P.64 至 P.65 加州夕陽	I×2		黃色 D ＋深綠色 0.5A
P.66 至 P.67 銀星	I×1	I×1	深綠色 C
P.68 至 P.69 十二之卷	I×3		深綠色 G ＋少許黑色顏料
P.70 至 P.71 碧光環	綠色 I×1	I×1	深綠色 C
	咖啡色 G×1		深咖啡色 B
P.72 至 P.73 白蔓蓮 －飽水型	I×2		深綠色 B ＋深藍色 B
P.74 至 P.75 白蔓蓮 －缺水型	I×2		深綠色 B ＋深藍色 B

多肉名稱	樹脂黏土 （量尺字母 × 份數）	紅標黏土 （量尺字母 × 份數）	色黏土 （顏色 × 量尺字母）
P.76 至 P.77 雅樂之舞	綠色 F×1 ＋ G×1		深綠色 B
	黃色 H×1		黃色 A
	莖：只需色黏 土混合		紅色 E ＋藍色 D
P.78 至 P.79 黃麗	I×2		黃色 D ＋深綠色 A
P.80 至 P.81 蝴蝶之舞錦	粉紅色 I×2		紅色 0.2A
	粉橘色 將粉紅色葉的 黏土取出一半		加黃色 0.5A
P.82 火祭	I×2		紅色 G
P.83 紀之川	I×2		深綠色 E
P.84 月美人	I×2		藍色 A ＋白色壓克力顏料
P.85 橘夢	I×2		紅色 0.5A ＋黃色 A
P.86 八千代	綠色 I×2		深綠色 E
	莖 G×1		深咖色 B
P.87 果凍乙女心	I×2		黃綠色 F
P.88 千佛手	I×3		深綠色 D
P.89 綠之鈴	I×1		深綠色 D

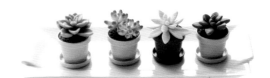

直 貼 法

以黏土包覆牙籤或鐵絲作成莖，直接使用快乾接著劑將葉片黏貼於莖上。通常適用於有莖或是陡長明顯的多肉。牙籤取得方便且直挺，但無法彎曲，所以要呈現彎曲感覺的，需使用鐵絲取代，例如：P.76雅樂之舞。

倒 貼 法

直貼的輔助方法。遇到外層葉片厚重貼不住而掉落時，可使用倒貼法（需使用快乾接著劑）。

堆 疊 法

適用於蓮座型或葉片又大又厚的多肉。使用堆疊法需先用一球黏土壓扁當底，才能將葉片疊上。通常不需再使用快乾接著劑，除非葉片黏土已乾燥無黏性。

補 土

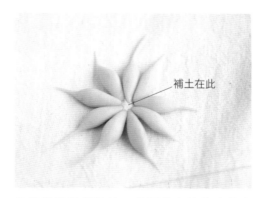

補土在此

使用直貼及倒貼法，若牙籤上的黏土量太少，造成葉片貼完中間有空洞時，應補少量黏土於莖上，避免葉片掉落。使用堆疊法，若葉片疊完中間有空洞時，也應補少量黏土於空洞內，避免塌陷。

茜之塔錦

Crassula Capitella
景天科青鎖龍屬
十字對生

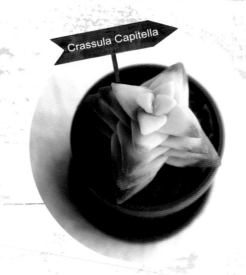

Crassula Capitella

調色參考	2I（樹脂黏土）＋ C（深綠色黏土）

貼合方法
≫
堆疊法

葉片大小＆分量參考

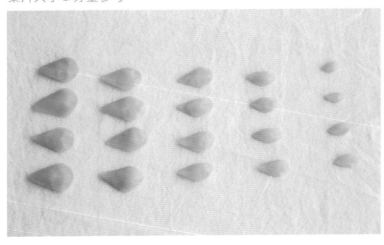

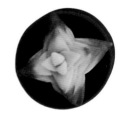

層次	第一層 （外層）	第二層	第三層	第四層	第五層 （內層）
黏土量／葉數	E×4	（2D）×4	D×4	C×4	A×2＋B×2

POINT 2個D的土量混在一起＝1片葉子，總共要作4片喲！

1 搓出胖水滴形。

2 壓扁。

3 將葉片捏為三角形,請注意葉子要尖。

4 以白棒或手直接將葉片壓貼直立在資料夾上。

5 使用E土量墊底,依畫十字的方式兩兩對疊,先疊直的。

6 再疊橫的,其他層次依次疊起。

7 以紅色油畫顏料將葉尖上色。

Finish

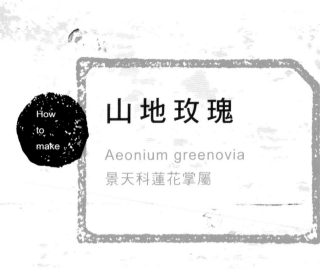

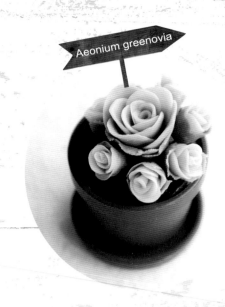

山地玫瑰

How to make

Aeonium greenovia

景天科蓮花掌屬

調色參考

綠色：2I（樹脂黏土）＋ E（黃綠色黏土）＋ B（深綠色黏土）
咖啡枯葉色：G（樹脂黏土）＋ B（深咖啡色黏土）

貼合方法
≫
直貼法

1 取A土量搓為水滴形後壓扁。

2 再將步驟1以手捏薄，捲起。

3 取B土量，同步驟1至2，包覆前一片。

4 重複步驟4作法。

5 取C土量，重複步驟4作法，共4次。

6 側面的樣子。

7 取D土量＋咖啡枯葉色A土量混合。

8 壓扁捏薄後包起來。

9 取C土量＋咖啡枯葉色B土量混合捏薄包起來。

10 取A土量＋咖啡枯葉色D土量混合捏薄包起來。側面的樣子。

11 將咖啡枯葉色D土量捏成又薄又大片，撕除葉邊製造自然撕裂感，包起來。

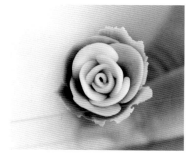

12 重複步驟11。

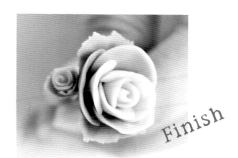

Finish

13 製作約6朵小玫瑰以快乾膠貼於大朵旁。

How
to
make

熊童子

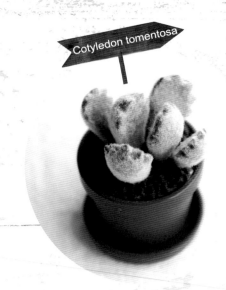

Cotyledon tomentosa

Cotyledon tomentosa
景天科銀波錦屬
對生

調色參考	綠色：2I（樹脂黏土）+E（黃綠色黏土）+B（深綠色黏土） 咖啡枯葉色：G（樹脂黏土）+B（深咖啡色黏土）

葉片大小＆分量參考

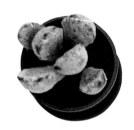

尺寸	小掌	大掌
黏土量＆份數	F×2枚	G×4枚

1 搓出胖水滴形。

2 放在食指上，手握住水滴形的尖的那端。

3 將圓圓的一端（熊掌）壓扁，並微微推葉片成為耳機塞的樣子。

4 完成如圖。

5 將熊掌前端像捏水餃皮一樣捏扁（會比較好剪），以鋸齒剪刀剪出熊指甲，第一刀約剪3齒。

6 步驟5完成圖。

7 一個熊掌約剪5至8齒。

8 若齒型不夠俐落，就使用黏黏土切刀將指甲的三角形修整齊。

9 將#20鐵絲插入熊掌（牙籤與黏土交接處需使用快乾固定），接著將指甲以紅色油畫顏料上色。

10 將口紅膠均勻地抹在熊掌上。

11 沾上仿真絨毛，也可以將仿真絨毛倒入夾鍊袋內，將熊掌放進去袋裡搖一搖，會更均勻。

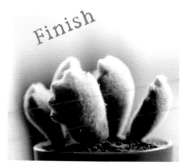

Finish

12 完成。

史瑞克耳朵

Crassula ovate 'Golam'
景天科青鎖龍屬
互生

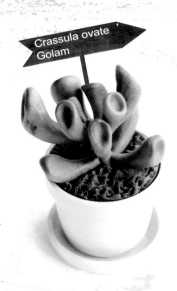

Crassula ovate
Golam

調色參考
2I（樹脂黏土） ＋F（深綠色黏土） ＋黑色黏土少許

葉片大小＆分量參考

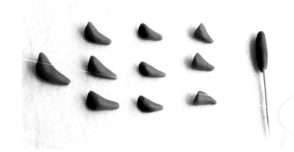

貼合方法
≫
直貼法

POINT
C土量＋D土量混合＝1片葉子，
總共要作3片喲！

黏土量／葉數	G×1	F×3	E×3	（C＋D）×3

1 將葉片搓為水滴形（偏長）。

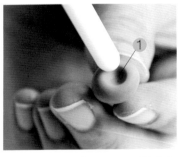

2 以白棒壓出耳洞，耳洞的方式有三種，耳洞1，將白棒直接在葉片上方壓凹，然後彎曲葉片。

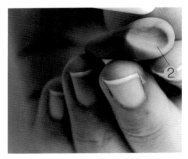

3 耳洞2，將白棒從側邊將葉片壓凹，然後彎曲葉片。

4 耳洞 **3**，同步驟3，但需拉長，然後彎曲葉片。

5 將鐵絲折30度角，短的約0.5cm，長的約1cm。

6 長的鐵絲沾白膠插入葉片。

7 以F土量包覆牙籤作莖，長度約2cm，先插在海棉上待乾燥，以牙籤刺出葉片要插入的位置。

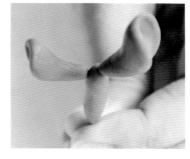

8 將葉片插入莖中，耳洞的開口必需朝外，兩片葉片插起來像微微笑線。
POINT 葉片不必由小到大，隨意即可。

9 鐵絲與莖交接處要以快乾補牢。

10 將部分耳朵外緣以紅色油畫顏料上色。

11 組盆時，可將過長的莖撕除。

Finish

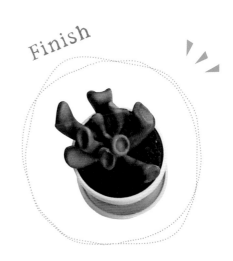

吉娃娃

Echeveria Chihuahuaensis
景天科擬石蓮花屬

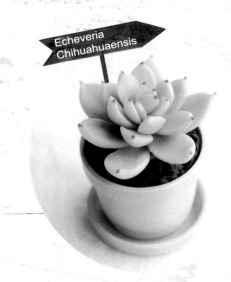

Echeveria Chihuahuaensis

葉片大小＆分量參考

調色參考	I（樹脂黏土）＋ I（紅標黏土）＋C（深綠色黏土）

貼合方法
≫
堆疊法

POINT
亦可直接以2 I（樹脂黏土）＋
C（深綠色黏土）調色

層次	第一層（外層）	第二層	第三層	第四層	第五層	第六層	第七層（內層）
黏土量／葉數	（F＋B）×3	F×3	E×3	D×1 E×2	D×3	B×1 C×2	A×3

1 搓成胖水滴形。

2 將水滴形圓圓的地方捏尖。

3 壓扁。

 拉出葉尖,要非常的尖。

食指及大姆指輕輕將葉片背部隆起。

使用E土量疊底。

將最外層的葉子平均放上。

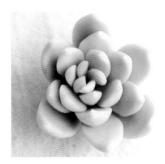

其他層次依序往上疊,疊到第三層時,補一球B土量在中間,避免塌陷。

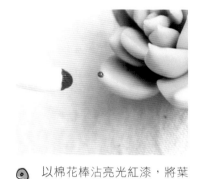

以棉花棒沾亮光紅漆,將葉尖上色。

POINT
可直接以紅色油畫顏料或壓克力顏料畫上。

Finish

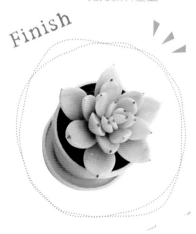

紫珍珠

Echeveria 'Perlevon Nurnberg'

景天科擬石蓮花屬

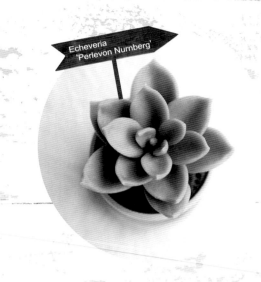

Echeveria
'Perlevon Nurnberg'

葉片大小＆分量參考

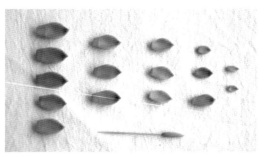

調色參考	2I（樹脂黏土）＋A（紅色黏土）＋A（深藍色黏土）

貼合方法
≫
直貼法

層次	第一層（內層）	第二層	第三層	第四層	第五層	第六層	第七層（外層）
黏土量／葉數	A×1 B×1	C×1 D×1 E×1	E×3	D×1 E×2	D×3	F×3	（F＋D）×2 F×3

1 搓成水滴形。

2 將圓圓的一端捏尖。

3 以白棒將葉片左右滾平。

4 以食指及大姆指輕輕地將葉片背部隆起。

5 翻至正面拉出葉尖。

6 側面特寫。

7 葉片下方剪平,便於沾快乾接著劑。

8 以C土量將牙籤包起來,長度約2cm,第一層對貼在莖上,接著隨意找三點貼上第二層,貼的角度約45˚至60˚,這樣才會盛開。

9 在第二層葉子與葉子間貼第三層,其他層次貼法相同。
POINT 第三層後可補黏土在莖上或倒立貼,避免葉片太重黏不住。

Finish

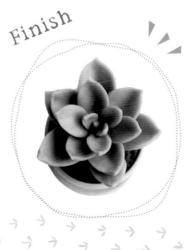

特葉玉蝶

Echeveria runyonii 'Topsy turvy'

景天科擬石蓮花屬

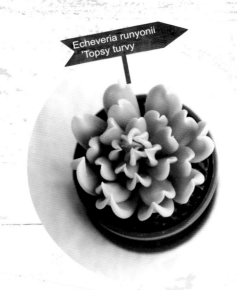

Echeveria runyonii 'Topsy turvy'

葉片大小＆分量參考

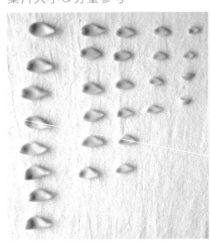

調色參考	I（樹脂黏土）＋I（紅標黏土） ＋A（深綠色黏土） ＋A（深藍色黏土）

貼合方法
≫
堆疊法

層次	第一層 （外層）	第二層	第三層	第四層	第五層 （內層）
黏土量／葉數	E×8	D×6	C×6	B×4	A×4

1 搓出長水滴形。

2 將水滴形圓圓的一端捏尖。

手指

葉片

3 放在食指上，葉片與手指呈十字形。

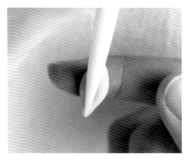

4 將白棒放於葉片，尖的部分朝下。

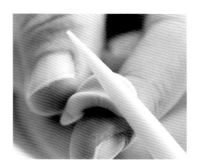

5 接續步驟4，白棒順著食指將葉片往外滑出痕跡。

6 步驟5完成圖。若葉尖跑掉，記得再捏尖喲！

7 正面的樣子。

8 背面的樣子。

9 使用E土量疊底。

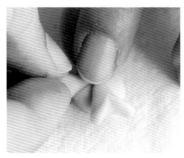

10 先放第一層的葉子。

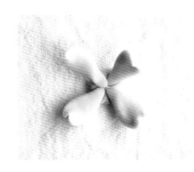

11 放的方式應先放十字形，接著在兩葉兩葉間放X形，這樣最外層的8片才會平均。

POINT

```
      1
  5   |   7
3 ----+---- 4
  8   |   6
      2
```

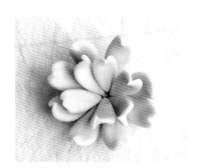

12 第二層葉片平均疊上。

13 第三至四層也依序疊上，第五層請先在旁邊疊好再放。

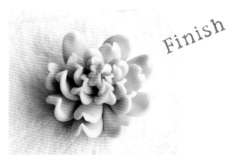

Finish

14 完成。

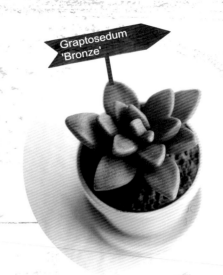

Graptosedum 'Bronze'

姬朧月

Graptosedum 'Bronze'
景天科風車草屬

葉片大小＆分量參考

貼合方法
≫
堆疊法

調色參考	2l（樹脂黏土） ＋C＋D（黃色黏土） ＋C（紅色黏土） ＋黑色素土＆顏料少許

層次	第一層 （外層）	第二層	第三層	第四層	第五層 （內層）
黏土量／葉數	F×3	E×1 F×2	D×1 E×2	C×1 D×2	A×1 B×1 C×1

1 搓出胖水滴形。

2 將水滴形圓圓的一端捏尖。

3 放在食指上微微壓扁。

4 食指及大姆指輕輕將葉片背部隆起。

5 翻至正面,微微往外翻。

6 步驟5的樣子。

7 使用E土量墊底。

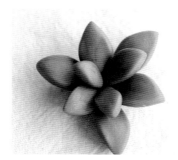

8 依序將每層三片疊起,疊法為兩葉兩葉中間。

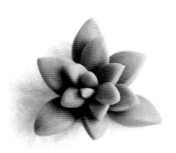

9 完成。

Finish

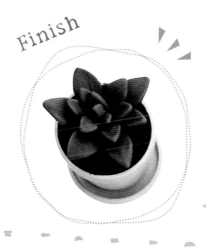

綠珊瑚

Euphorbia leucodendron
大戟科大戟科屬
披針型

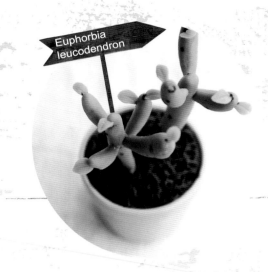

Euphorbia leucodendron

調色參考	2I（樹脂黏土）＋2H（紅標黏土）＋F（深綠色黏土）

黏土量	F＆G大莖	C～F小莖

1 使用F和G土量作出兩根圓柱棒狀的莖（包#20鐵絲），以C至F土量作數個小莖（包#26鐵絲）。

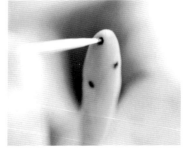

2 以牙籤沾咖啡色顏料，在大莖刺出芽眼洞。

3 將的小莖插在大莖的芽眼上。

4 作數片葉子。

5 將葉子插於芽眼上,以快乾
接著劑貼合。
POINT 大莖和小莖都可以作
芽眼貼葉子喲!

葉子作法:

1 取極少量黏土搓成水滴形後
壓扁。

2 再以白棒壓薄。

3 以黏土刀劃出葉痕。

4 將葉子下方微微拉攏即可。

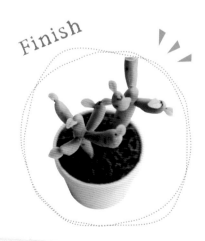

Finish

金色光輝

Echeveria 'Golden Glow
景天科擬石蓮花屬
三葉輪生

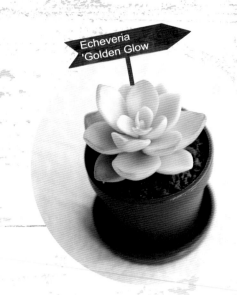

Echeveria 'Golden Glow

調色參考	I（樹脂黏土）＋I（紅標黏土）＋B（深綠色黏土） ＋F（黃綠色黏土）

貼合方法
≫
直貼法

葉片大小＆分量參考

層次	第一層 （內層）	第二層	第三層	第四層	第五層	第六層 （外層）
黏土量／葉數	0.5A×1 A×2	B×1 C×1 D×1	E×3	E×3	E×2 F×1	E×1 F×2

1 搓出胖水滴形。

2 將水滴形圓圓的一端捏尖。

3 放在手心上以白棒左右滾平，讓中間微微凹下。

4 將葉片底部剪平，便於沾快乾接著劑。

5 以C土量包覆牙籤作莖，長度約2cm。隨意找三點貼上第一層，接著貼第二層，盡量在第一層兩葉兩葉中間，其他層次相同。
POINT 葉片不必由小到大，隨意貼上即可。

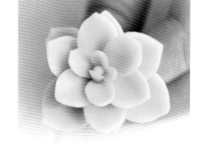

6 組合完成圖，接著在葉邊微微以紅色油畫顏料上色即可。

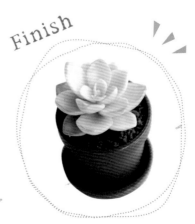

Finish

How
to
make

加州夕陽

Graptosedum
'Calfornia Sunset'

景天科風車草×景天屬

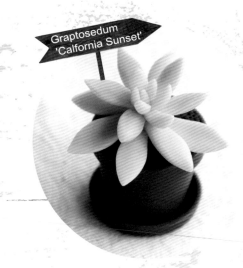

Graptosedum
'Calfornia Sunset'

調色參考	2I（樹脂黏土）＋ D（黃色黏土）＋ 0.5A（深綠色黏土）

貼合方法
≫
直貼法

葉片大小＆分量參考

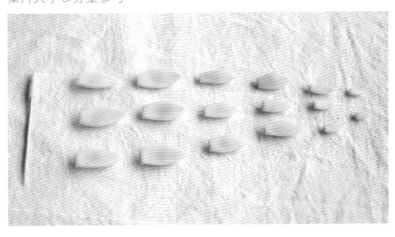

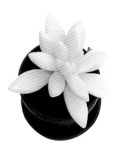

層次	第一層（內層）	第二層	第三層	第四層	第五層	第六層（外層）
黏土量／葉數	A×2	B×1 C×2	D×1 E×2	E×3	F×3	F×3

1 搓出長水滴形。（偏長）

2 將水滴形圓圓的一端捏尖。

3 放在食指上壓扁。

4 食指及大姆指輕輕將葉片背部隆起。

5 修飾葉尖成長尖形，便於沾快乾接著劑。

6 葉片下方全部剪平，便於沾快乾接著劑。

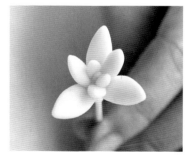

7 以C土量包覆牙籤作莖，長度約2cm。將第一層對貼在莖上，接著隨意找第一層下方的三個位置貼第二層，要盡量在兩葉兩葉中間，其他層次貼法一樣。

8 以油畫顏料極淡地上色。

Finish

銀 星

Graptoveria 'Silver star'
景天科風車草屬

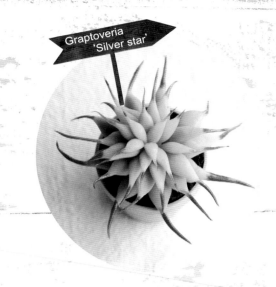

調色參考	I（樹脂黏土）＋I（紅標黏土）＋C（深綠色黏土）

貼合方法
≫
堆疊法

葉片大小＆分量參考

層次	第一層（外層）	第二層	第三層	第四層	第五層（內層）
黏土量／葉數	E×9	D×8	C×7	B×7	A×4

1 搓出胖水滴形。

2 將水滴形圓圓的一端捏尖。

3 將步驟2捏尖處繼續搓出長鬚。

4 葉片壓平（鬚不可壓）。

5 先以一球E土量墊底。

6 將最外層的葉子平均壓在底黏土上。

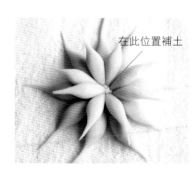

在此位置補土

7 將第二層葉子疊在第一層上面，盡量兩葉兩葉中間，疊完若中間有空洞，要補上少許黏土，避免塌陷。

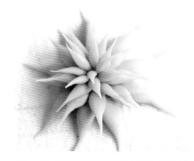

8 依序將第三層至第四層疊上，若中間有空洞一樣要補上黏土。第五層可另外疊好再放進來。

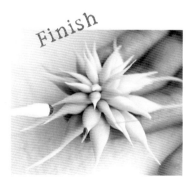

Finish

9 將鬚上色（透明紅漆混亮光漆）。

十二之卷

Haworthia Fasciata
百合科十二卷屬

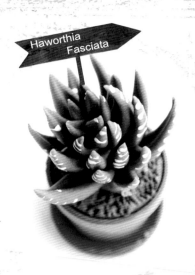

Haworthia Fasciata

調色參考	3l（樹脂黏土）＋ G（深綠色黏土）＋黑色黏土或顏料少許

貼合方法
≫
堆疊法

葉片大小＆分量參考

層次	第一層（外層）	第二層	第三層	第四層	第五層	第六層（內層）
黏土量／葉數	D×2（F＋D）×3	F×3 E×2	F×2 E×3	F×1 E×1	D×3 E×2	C×3 B×2

POINT
F土量＋D土量混合＝1片葉子，
總共要作3片喲！

1 搓出長水滴形（水滴要尖才好看）。

2 以白棒壓凹。
POINT 白棒的尖端與黏土的尖端方向一致。

3 壓凹的樣子。

4 將葉片彎曲。

5 先以一球F黏土量墊底。

6 將最外層的葉子，大小不平均地壓在黏土底部上。

7 陸續將第二至六層疊起，疊的位置為葉子與葉子的中間。

8 側邊的樣子。請注意疊法是落在葉子與葉子的中間。

Finish

9 以牙籤沾白色壓克力顏料，以畫「一字」的方式畫在葉子外圍。

POINT

堆疊葉片時，可將部分小片葉子放在最外層，並將部分大片葉子放在最內層，依此方法堆疊出的十二之卷會更生動喲！

碧光環

Monilaria Obconica
番杏科碧光環屬

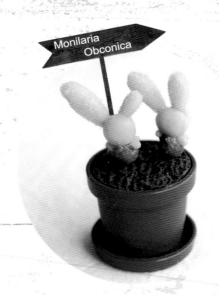
Monilaria Obconica

調色參考	多肉：I（樹脂黏土）＋I（紅標黏土） 　　　＋C（深綠色黏土） 枯葉：G（樹脂黏土） 　　　＋B（深咖啡色黏土）

葉片大小＆分量參考

層次	頭	身體	耳朵	手
黏土量／ 葉數	F	D	C 至 F 皆可	任意小球

1 將D土量的身體搓圓插入牙籤，露出約0.5cm牙籤即可。

2 將 F 土量的頭搓圓，以黏土刀或尺從中間畫開，記得左右扳開，開口會比較大。

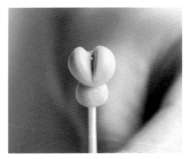

3 插入牙籤身體與頭的交接處以快乾膠沾一下。

4 將耳朵搓成長水滴,以鐵絲
沾白膠插入。
POINT 2隻耳朵大小不一定
要相同!

5 將耳朵耳朵插入兔子的頭。

6 搓4個迷你小圓當手,依箭
頭指示左右方向貼於身體跟
頭的縫縫中。

7 以咖啡色黏土將身體包起來
來,黏土邊要用撕的,製造
乾枯的感覺。

8 將耳朵塗滿口紅膠,並沾上
仿真糖晶。可將仿真糖晶倒
入夾鍊袋內,以手抓兔子進
去袋內搖一搖,耳朵就可均
勻地沾滿糖。

Finish

How
to
make

白蔓蓮（飽水型）

Orostachys Furusei

景天科瓦松屬

互生

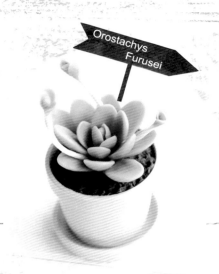

Orostachys
Furusei

調色參考	2I（樹脂黏土）＋ B（深綠色黏土）＋ B（深藍色黏土）

葉片大小＆分量參考

貼合方法
≫
直貼法

層次	第一層（內層）	第二層	第三層	第四層	第五層	第六層（外層）
黏土量／葉數	A×2	B×1 C×2	D×1 E×2	E×3	F×3	F×3

母株作法

1 搓出水滴形（偏長）。

2 將水滴形圓圓的一端捏尖。

3 以手壓扁。

4 將第一層至第二層葉片以白棒壓凹，其他層次不用。

POINT 沒有白棒也可以直接以指關節壓凹，請參考P.74步驟3作法。

5 將全部葉片尾部剪平。

6 以C土量包覆牙籤作莖，長度約2cm，並將第一層對貼在莖上。

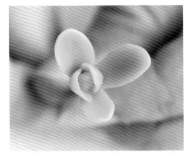

7 第二層隨意找三個空位，以30°至45°位置斜貼在莖上

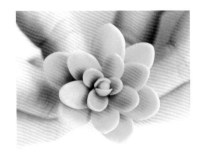

8 第三層至第六層同步驟7，但改為60°。

9 將子株插入葉片夾縫中。

POINT 任何葉片夾縫都可以插子株，不限數量。

Finish

子株作法

1 準備三條不同長度的鐵絲，1至5cm皆可。

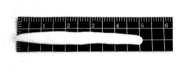

2 取F土量的樹脂黏土加白色壓克力搓成長條。

3 以白棒滾平，愈薄作起來的莖會愈細。

4 將鐵絲放在黏土上，切除多餘部分。

5 放在手心上大力搓一搓，鐵絲就與黏土包覆在一起了！前後多餘的黏土撕除即可。

Finish

6 取極少的黏土，同母株步驟1至6，只需將2至3片葉子貼在子株白莖的頂端。

POINT 請等白莖上面的黏土乾了才可以彎曲喲！

白蔓蓮（缺水型）

Orostachys Furusei

景天科瓦松屬

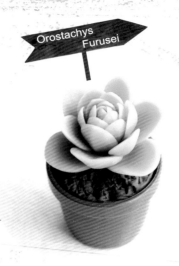

Orostachys Furusei

調色參考	2l（樹脂黏土）＋ B（深綠色黏土）＋ B（深藍色黏土）

葉片大小＆分量參考

貼合方法
≫
直貼法

層次	第一層（內層）	第二層	第三層	第四層	第五層	第六層	第七層	第八層（外層）
黏土量／葉數	A×3	B×3	C×3	E×3	E×3	E×3	F×3	F×3

1 搓出水滴形（偏短胖）。

2 以手壓扁。

3 第一層至第五層要放指關節壓凹。

4 壓凹後的葉子要翻至背面，以食指及拇指將背部隆起。

5 所有葉片剪平。

騰空

貼住

6 以C土量包覆牙籤作莖，長度約2cm。如圖將第一層的第一片葉子貼在莖上。

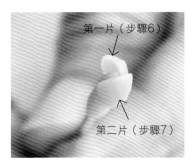

第一片（步驟6）

第二片（步驟7）

7 第一層第二片如圖貼上。

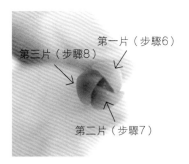

第三片（步驟8）

第一片（步驟6）

第二片（步驟7）

8 第一層第三片如圖貼上。

9 接著貼第二層，盡量貼在第一層的兩葉兩葉中間，接下來至第五層的貼法都一樣。
POINT 都是包覆前一層葉子喲！直直地貼才會包心狀。

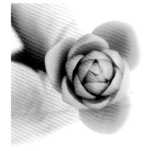

10 第六層開始將葉片以45°貼，讓整株呈現張開狀。

Finish

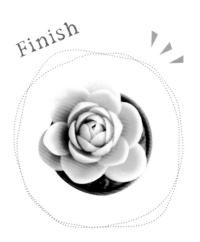

How to make

雅樂之舞

Pailulacaria afra var. foliis
－variegatis

馬齒莧科馬齒莧屬

十字對生

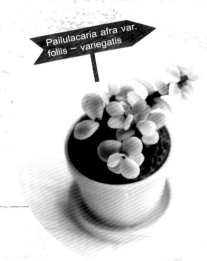

Pailulacaria afra var. foliis － variegatis

莖的調色參考	E（紅色黏土）＋D（藍色黏土）

顏色	綠色	淺黃色
黏土量	F＋G（樹脂黏土） ＋B（深綠色黏土）	H（樹脂黏土） ＋A（黃色黏土）

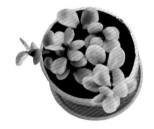

母株作法

1 將綠色黏土及淺黃色黏土皆
搓成5cm的長條。

2 將淺黃色黏土擀平。

3 將綠色黏土放在淺黃色黏土
上。

4 以淺黃色黏土包起綠色黏土，前後若有多餘的黃色黏土，撕下即可。

5 將步驟4搓成10cm的長條形，待5分鐘表面微乾後，將嬰兒油塗滿美工刀片，以鋸的方式將葉片鋸下，厚度約1mm。

6 鋸下的葉片以手捏平。

7 若步驟6葉片太大，可以吸管印出固定大小的葉子。

8 葉子下方捏出尖形。

9 將莖的黏土搓長條包覆鐵絲，約作4至5個長度不同的莖。請參考P.73步驟3至5。

10 切刀在莖上劃出節線，間距不要太平均。

11 將步驟8的葉片下方剪平，便於沾膠。

12 將葉片對貼在節上。

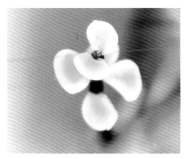

13 每節對貼圖。
POINT 十字對生，第一節葉子若貼 ↕，第二節就貼↔，第三節同第一節貼法，第四節同第二節貼法，以此類推。

14 葉片邊緣以紅色油畫顏料上淡淡的顏色。

Finish

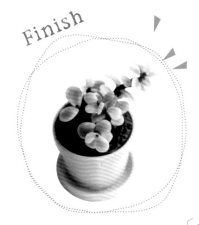

黃麗

Swdum Adolphii
景天科景天屬
三葉輪生

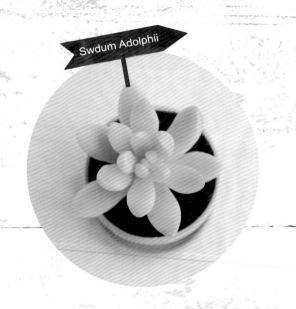

調色參考	2I（樹脂黏土）＋D（黃色黏土）＋0.5A（深綠色黏土）

葉片大小＆分量參考

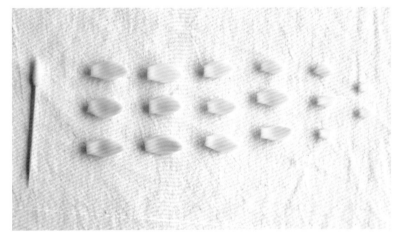

貼合方法
≫
直貼法

層次	第一層（內層）	第二層	第三層	第四層	第五層	第六層（外層）
黏土量／葉數	A×2	B×1 C×2	D×1 E×2	E×3	F×3	F×3

1 搓出水滴形。（偏短）

2 將水滴形圓圓的一端捏尖。

3 放在食指上微微壓扁。

4 食指及大拇指輕輕將葉片背部隆起。

5 修飾葉尖成短尖形，並彎曲葉片。

6 將葉片下方剪平，便於沾快乾接著劑。

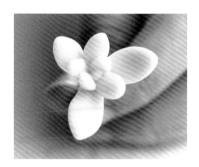

7 以C土量包覆牙籤作莖，長度約2cm，並將第一層對貼在莖上。接著隨意找第一層下方的三個位置貼第二層，其他層次貼法一樣。

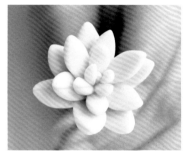

8 貼的位置盡量在兩葉中間。

Finish

9 以紅色油畫顏料上色，作出暈開效果。

How
to
make

蝴蝶之舞錦

Kalanchoe fedtschenkoi
'Variegata'

景天科燈籠草屬

十字對生

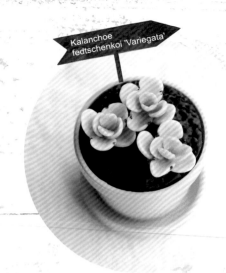

Kalanchoe
fedtschenkoi 'Variegata'

調色參考	粉紅色：2I（樹脂黏土）＋0.2A（紅色黏土），混合後取出一半。 粉橘色：將粉紅色取出的黏土加0.5A 黃色黏土。

葉片大小＆分量參考

貼合方法
≫
堆疊法

層次	第一層－粉紅色 （外層）	第二層－粉紅	第三層－粉橘	第四層－粉橘 （內層）
黏土量／葉數	B×2	B×2	A×2	0.5A×2

1 搓出短胖水滴形。

2 貼在白棒上壓凹。
POINT 也可直接在指關節壓凹喲！

3 在葉緣切兩刀開口。

4 以B土量墊底。

5 將第一層葉子依畫十字的方式兩兩對疊，先疊直的。

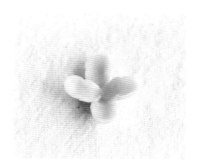

6 第二層再對疊橫的。

7 第三至四層疊法相同。

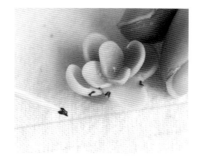

8 在切口處以油畫顏料上色。

Finish

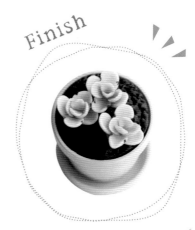

火祭

Crassula Capitella 'Campfire'
景天科青鎖龍屬
十字對生

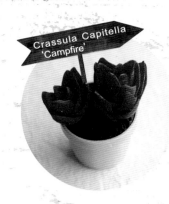

Crassula Capitella 'Campfire'

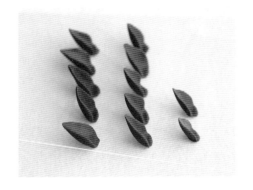

調色參考	2I（樹脂黏土）＋ G（紅色黏土）

葉片大小＆分量參考

黏土量及葉數	E×10 D×2（內層）

貼合方法
≫
堆疊法

1 搓出水滴形。

2 以手壓扁。

3 放白棒上再壓扁一次，這樣會比較均勻。

4 將步驟3葉片拿下後，直接將葉片壓貼直立在資料夾上。

5 使用D土量墊底。

Finish

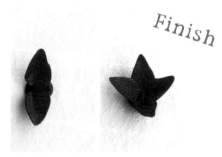

6 每層皆依畫十字的方式兩兩對疊，先疊直的。再疊橫的，其他層次依次疊起。

How to make

紀之川

Crassula 'Moonglow'
景天科青鎖龍屬
十字對生

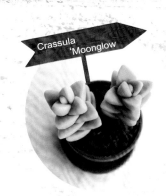

Crassula
'Moonglow'

調色參考	2I（樹脂黏土）＋ E（深綠色黏土）

葉片大小＆分量參考

黏土量／葉數	D×2（內層）	E×12

1 搓成胖水滴形後，微微壓扁。

2 放於食指塑成三角形，要厚，且底部要大。

3 步驟2的樣子。

4 以C土量包覆牙籤作莖，長度約2cm，將最內層葉子以快乾接著劑兩兩對貼在莖上，先貼橫的。

5 再貼直的。其他層次貼法同步驟4至5，十字對生。

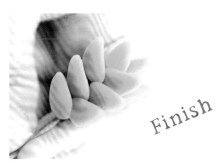

6 側邊看起來要層層分明。

Finish

月美人

Pachyphytum oviferum 'Elaine'
景天科月美人屬

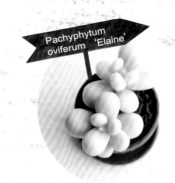

Pachyphytum oviferum 'Elaine'

調色參考	2I（樹脂黏土）＋A（藍色黏土）＋白色壓克力顏料

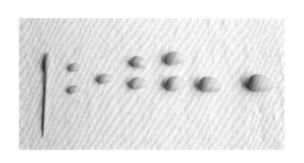

貼合方法
≫
直貼法

葉片大小＆分量參考

黏土量／葉數	C×2	D×1	E×2	F×2	（F＋D）×1	G×1

1 搓出水滴形（偏短胖）。

2 塑成如玉米粒狀。

3 將葉片微微彎曲。

4 將葉片下方剪平，便於沾取快乾接著劑。

Finish

5 以D土量包覆牙籤作莖，長度約2cm。將葉片貼於莖上，有大有小，見縫就貼。

橘夢

Sedeveria 'Robert Grimm
景天科擬石蓮花屬

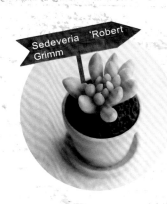

Sedeveria 'Robert Grimm

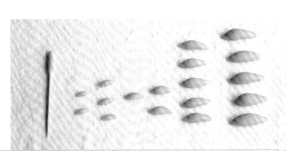

調色參考	2I（樹脂黏土）＋ 0.5A（紅色黏土）＋ A（黃色黏土）

貼合方法
≫
直貼法

葉片大小＆分量參考

黏土量／葉數	A×2（內層）	B×3	C×1	D×2	E×5	F×5（外層）

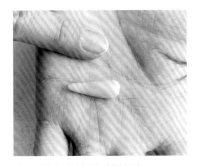

1 搓出水滴形（偏長）。

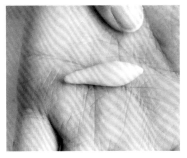

2 將水滴形圓圓的一端捏尖。

3 以拇指和食指輕壓一下，葉片呈現微微平面即可。

4 彎曲。

5 以C土量包覆牙籤作莖，長度約2cm。由小葉開始貼於莖上，見縫就貼，貼法要有高有低，才有層次感。

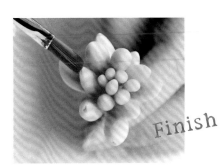

Finish

6 以紅色油畫顏料上色，作出頂端紅點效果。

八千代

Sedum Corynephyllum
景天科景天屬

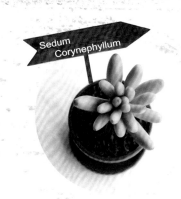

Sedum Corynephyllum

調色參考	2I（樹脂黏土） ＋E（深綠色黏土）

貼合方法
≫
直貼法

葉片大小＆分量參考

黏土量／葉數	F×2	(D＋E) ×2	E×2	D×5	C×5	B×1	A×1

1 搓出水滴形（偏長）。將水滴形胖胖處塑型，像是小黃瓜的形狀。

2 微微彎曲。

3 將葉片下方剪平，便於沾取快乾接著劑。

4 以淺咖啡色的黏土，大約C土量包覆牙籤作莖，長度約2cm，並以黏土切刀作出木莖感。將葉片由小葉開始貼於莖上，見縫就貼。

5 貼法高低不平才有層次感。

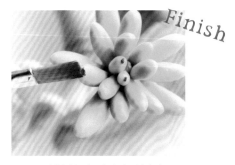

Finish

6 頂端以紅色油畫顏料上色。

How
to
make

果凍乙女心

Sedum Pachyphyllum
景天科景天屬

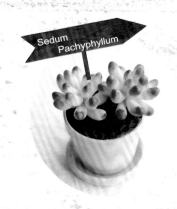

Sedum Pachyphyllum

貼合方法
≫
直貼法

調色參考	2I（樹脂黏土） ＋F（黃綠色黏土）

葉片大小＆分量參考

黏土量／葉數	D×12	C×2	B×2	A×1

1 搓出水滴形（偏短胖）。將水滴形胖胖處塑型，像是香蕉的形狀（比八千代短胖）。

2 微微彎曲。

3 將葉片下方剪平，便於沾取快乾接著劑。

4 以C土量包覆牙籤作莖，長度約2cm。將葉片由小葉開始貼於莖上，見縫就貼。

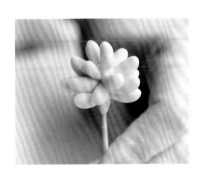

5 貼好完成圖。

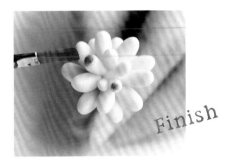

6 頂端以紅色油畫顏料上色，需暈開。

Finish

page
87

千佛手

Sedum Sediforme

景天科景天屬

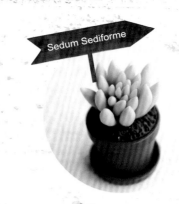

Sedum Sediforme

調色參考	3I（樹脂黏土） ＋D（深綠色黏土）

貼合方法
≫
直貼法

葉片大小＆分量參考

黏土量／葉數	（F＋B） ×5	F×5	E×5	D×3	C×2	B×3	A×2

1 搓出長水滴形。

2 將水滴形圓圓的一端捏尖。

3 放在食指上，輕壓一下，葉片有微微平面即可。

Finish

4 以C土量包覆牙籤作莖，長度約2cm。由小葉開始貼於莖上，見縫就貼，貼法要有高有低，才有層次感。

How to make

綠之鈴

Senecio rowleyanus Jacobson

菊科千里光屬

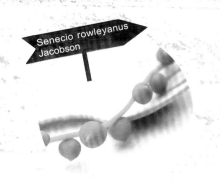

Senecio rowleyanus Jacobson

調色參考	2I（樹脂黏土） ＋ G（綠色黏土）

1 取出一球黏土，大小約A至E土量，搓圓。

2 以食指及大姆指，微微的拉出尖點。

3 將F土量放進針筒擠出長條。
POINT 也可直接以手搓出細條或以壓髮器壓出。

Finish

4 將尖點朝外以快乾膠貼上，間隔不要太平均。

原來是黏土！MARUGOの彩色多肉植物日記：

自然素材‧風格雜貨‧造型盆器
懶人在家也能作の經典多肉植物黏土ZAKKA.27（暢銷版）

作　　　者／丸子（MARUGO）
攝　　　影／袁　綺
發 行 人／詹慶和
總 編 輯／蔡麗玲
執行編輯／黃璟安‧陳姿伶
編　　　輯／蔡毓玲‧劉蕙寧‧陳昕儀
執行美編／周盈汝
美術編輯／陳麗娜‧韓欣恬
出 版 者／Elegant-Boutique新手作
發 行 者／悅智文化事業有限公司　郵政劃撥帳號／19452608
戶　　　名／悅智文化事業有限公司
地　　　址／220新北市板橋區板新路206號3樓
網　　　址／www.elegantbooks.com.tw
電子郵件／elegant.books@msa.hinet.net
電　　　話／(02)8952-4078
傳　　　真／(02)8952-4084

2015年5月初版一刷
2019年9月二版一刷　定價350元

經銷／易可數位行銷股份有限公司
地址／新北市新店區寶橋路235巷6弄3號5樓
電話／(02)8911-0825　傳真／(02)8911-0801

版權所有‧翻印必究

國家圖書館出版品預行編目(CIP)資料

原來是黏土!MARUGOの彩色多肉植物日記:自然素
材.風格雜貨.造型盆器:懶人在家也能作の經典多肉
植物黏土ZAKKA.27 / 丸子(MARUGO)著. -- 二版. --
新北市：新手作出版：悅智文化發行, 2019.09
　　面；　公分. -- (趣‧手藝；49)
ISBN 978-957-9623-40-7(平裝)

1.泥工遊玩 2.黏土

999.6　　　　　　　　　　　　　108008821

★特別感謝
台中好事空間提供場地拍攝
（台中市西區精誠八街10巷4號）
楞子手作提供陶盆協助拍攝

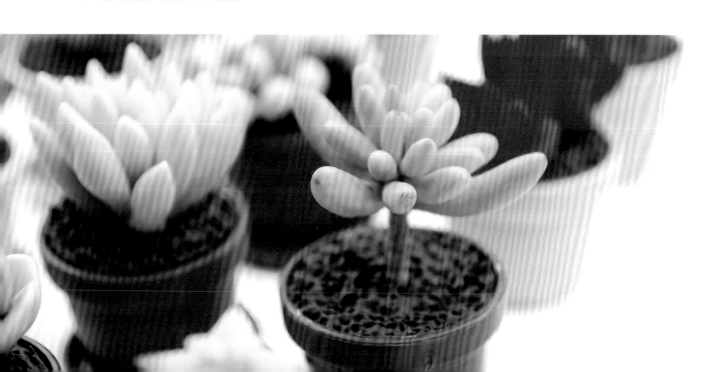

Clay
with
Plant

Clay
with
Plant

Clay
with
Plant

Clay
with
Plant